书法杂论 学书拾余

潘伯鹰 著

浙江人民美术出版社

图书在版编目（CIP）数据

书法杂论　学书拾余 / 潘伯鹰著. —— 杭州：浙江
人民美术出版社，2023.2
ISBN 978-7-5340-9954-0

Ⅰ．①书… Ⅱ．①潘… Ⅲ．①汉字－书法－文集
Ⅳ．①J292.1-53

中国版本图书馆CIP数据核字（2023）第036463号

书法杂论　学书拾余

潘伯鹰 著

责任编辑　罗仕通　许诺安
责任校对　洛雅潇
装帧设计　霍西胜
责任印制　陈柏荣

出版发行　浙江人民美术出版社
　　　　　（杭州市体育场路347号）
经　　销　全国各地新华书店
制　　版　浙江时代出版服务有限公司
印　　刷　浙江海虹彩色印务有限公司
版　　次　2023年2月第1版
印　　次　2023年2月第1次印刷
开　　本　787mm×1092mm　1/32
印　　张　2.875
字　　数　52千字
书　　号　ISBN 978-7-5340-9954-0
定　　价　28.00元

如有印装质量问题，影响阅读，请与出版社营销部（0571-85174821）联系调换。

出版说明

潘伯鹰（1905—1966），安徽怀宁人，原名式，字伯鹰，号凫公、有发翁、却曲翁等，别署孤云，后以字行。桐城派文学家吴闿生弟子。平生以书法闻名，草书主要得力于王羲之《十七帖》和孙过庭《书谱》。同时，他还是一位诗人和小说家。著有《人海微澜》《蜕安五记》《书法杂论》《中国书法简论》《潘伯鹰行草墨迹》等作品。

本书是潘伯鹰关于书法学习和评论的合辑，内容包括《书法杂论》和《学书拾余》两部分。第一部分《书法杂论》，主要以论述"执笔""悬腕""临习"等学书技法类问题为主；第二部分《学书拾余》，则主要涉及"书家与善书者"、"博与约"、笔、砚等和书法家、书法风格及书法工具相关的问题。作者是著名的书法家，还是一位文学家，故而其论述简洁明了，娓娓道来，切中肯綮，便于理解。

另外需要说明的是，为方便读者阅览，我们随文配了一些插图。其中若有不妥之处，还望读者批评指正。

艺文类聚金石书画馆

2023年2月

目　录

书法杂论

一　执笔有法否？

近来提倡书法之风大行。各地对于书法的争鸣，洋洋盈耳。其中最迫切的问题有如下的几件：一、精良的文房四宝如何才能更普遍供应？二、旧拓碑帖既日少，如何发行更多复制的珂罗版或石印的本子？三、初学选择路径，如何得到更多的良师？四、执笔方法人各异辞，究以何者为最正确？

就中尤以第四问题最为初学所渴望解决。兹就个人思考所及做一分析。我以为若想问哪个方法是最正确的执笔方法，还不如更进一步，彻底打穿后壁，先问："写字执笔究竟有无定法？"这样方可回答"正确"与否的问题。个人所以如此说，并非故作高论，更非转移论点，而是针对古今来纷纠庞杂的"执笔论"做一平情的衡量，认为这样下手有其必要。而在先谈执笔有无定法之前，更想说两个故事。

我的一位朋友是今世著名画家，他与我谈到中国历代画竹的方法。"画竹"在一般行家都称为"写竹"。其意

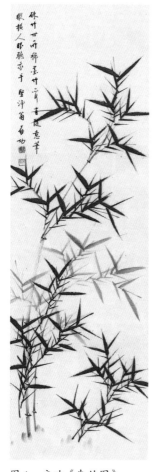

图1　启功《朱竹图》

若曰写竹如写字，一笔笔写去，不许描头画脚。尤其竹叶，须一笔扫去。这本是正确方法，应该遵守的。但他又说，如若以此方法严格去检查历代画竹名家的作品，则时时发现他们并不一定如此。这岂非自相矛盾？我看到他自己画竹叶有时硬是倒回来再描一笔。他笑道："总之，要把竹子画好了才算！"此是一故事。（图1）

相传有个高年和尚向众说法："老僧五十年前，看见山是山，水是水。中间有个入处，看见山也不是山，水也不是水了。后来，看见山又是山，水又是水。"此又一故事。

我们试再抛下这两个故事，而去推究人类知识，和一切方法究从何而来。

毫无问题人类一切知识都是从实践来的。从实践中，有认识，才想出方法。以此方法，回过头来，再去引导我们的实践，因而又想出更好的方法。如此人类的知识便逐渐提高了。换言之，不经实践，认识且无，何来方法？以言写字，并不例外。所以简言之，写字如有方法，那就是"写"。此外无法。

不过，在"写"之中（即是在实践中）必然经过许多困难，因而悟出乖巧，这便是法。又因各人在写字中，所逢困难不同，其所悟出的乖巧，也必互异。便于甲者未必便于乙，但乙却不能说甲不"正确"，正如甲也无权说乙不"正确"一般。不过总而言之，必须能把字写好了的，方是正确方法，则无疑义。

这样看来，说执笔无定法未为不可。但任何执笔法，只要将字写好，即为好方法、正确的方法，如是，回过头来，第一故事的涵义，已不待言而自通。

至于从写字的实践而悟出方法，其过程可以第二故事说明之。一、在实践之前，以及实践之初，对于写字还无认识，至多只是极模糊的一些感性认识，正如俗语所言"猪八戒吃人参果，不知味道"，看到什么都是一样。此即老僧"看见山是山，水是水"的阶段。但从实践中却悟出一

个初步的方法来，或者从别人学来一些方法。不过由于此方法，还未十分成熟或不能普遍应用，因之困惑不定，此即"山也不是山，水也不是水"的阶段。同时"入处"却是"有"了。"入处"者，即"方法"是也。及至最后则从多次的实践中，了解了一切客观情况，得到普遍的正确方法。此时大为快乐，即是"山又是山，水又是水"的阶段。此时的"山水"绝非第一阶段的"山水"了，虽然还是那个山，那条水，但已确知其为"昆仑山"或"太行山"，石山还是土堆，因之对石山可以开采来作三合土的原料，对土堆则可种农作物了；对水也可以利用来运输、发电或灌溉了。

归到书法上来讲，尤其归到执笔上来讲，可以这样说：一、实践之前无所谓法，自然也无一定的一个死法或"铁律"。二、但从自己的实践中，或从师友的间接实践中，必然会得到一些方法。为了学习的方便，还是有一个方法的好些。三、却是不可死执此法：必须虚心体会，何以要立此法，在实践中，此法好否？若好，好在何处？四、逐渐体会，因革损益，方得到一个对"我"最"正确"的方法。五、既深明此理，则光明汇合，无不通达。此时似乎执笔又像无法了。试作一可废之诀曰："自无法生，以有法长。

自有法入，得无法出。有法之法小，无法之法大；毫无玄虚，不用害怕。"

二 应从五字执笔法入门

我曾从写字的执笔无法谈到有法。究竟所谓有法，应以何法为正确呢？此一问题，历来各家聚讼纷纭。其最大的原因即由于自来成名的画家，不肯轻传笔法，所以弄得笔法无传。根据记载，古人笔法皆贵口授。其不遇名师，得不到口授的，求笔法之难，竟至呕血、穿冢。其幸而有一二传下来的，也皆故神其说，故作高深，甚至入主出奴，互相排斥。因此，现在凡我们所能从书册上或从前辈指点上得来的笔法，几乎可以说百分之百的"正确"笔法是没有的。我以为"正确"的意义，须以"杂论之一"的尺度来说，庶几稍妥。

现在我不想列举历来的这些争论，只想先从消极方面试画出一个大家都不致反对的范围。一是所谓"笔法"的笔，一定是中国毛笔。凡非中国书画用笔，如钢笔、铅笔，以及西洋油画刷笔不在其内。二是所谓笔法的"法"不应违背人类生理结构的自然和方便。例如有人以口衔笔写字，以脚趾夹笔写字，乃至笔管中灌铅以增重量，等等，皆不

在其内。再者，如非右手残废，则左腕作字也不在其内。除了这样消极的条件，至于一些不同的具体的执笔法，例如"凤眼""鹅头""大指横撑而出"，或以大指对其余四指作一圆圈等执法，我也不坚决反对，虽然我都不那样执笔。

复次，我所能谈的执笔，也只是我个人四十多年的学习经验认为"正确"的而已。我无意与别位书家争论，硬要别人依我之法，也无意自吹这是祖传秘方天下第一。但我诚恳地说明这是我个人行之可靠的方法。我承认它正确，既不自欺，也不欺人。

这方法说破了，不值一文钱，即是"擫、押、钩、格、抵"的五字执笔法而已。右手大指内端扣住笔管，有如擫笛之形。食指与大指相对扣住笔管，为"押"。中指靠在食指之下扣住笔管，以增其力，为"钩"。无名指爪甲从下边的对面挡笔管，其方向与大指略同而仿佛是大指与食指之间所成角度的对角线，这叫作"格"。"格"者挡住之意，挡住笔管不致因食指与中指的力量而偏侧向右也。小指靠在无名指之下，以同一方向，挡住笔管增强其力，这叫作"抵"。（图2）

这么执定笔管之后，从右手外面看去，除大指外，四

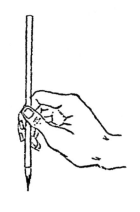

图 2　五字执笔法

指层累密接，如莲花未开。这叫"指实"。从右手内面看去，恰好如一穹形，中间是空的，手掌朝上，这叫"掌虚"。

执笔全部的方法，就是这么多。

最后，还有一句要紧的话，这是"执"笔法。执者持也，持而勿失，不可转动笔管。因为如若在写字时用手指转动笔管，则笔毫势必由于转动而扭起来，好像绳子一般，那就没有笔锋了。没有笔锋的笔画，是不成其为笔画的。

这是一个很重要的关键。宋朝欧阳修曾主转指之说。到了清朝包世臣尤其坚主这一点。康有为随包之说。包、康二位著书立说，流传极广。但在我个人的学习上，以前也曾吃过他们的亏，经验告诉我，这是不正确的，我是不信从这一说法的。

在原则上是如此。其所以如此，是为了笔锋伸展可以尽笔势之所到。但有时偶尔碰到意外，笔锋不顺，须略一转动（注意"略"字）方能使笔锋顺利时，也可机动地不

主故常。不过，作为"法"，转指是不能成为"法"的。

总之，我们不谈执笔则已，若谈执笔，则须不要争奇立异，违背生理的自然结构，故作非常可喜的方法，而须平实易行。及其习之既久，"熟能生巧"，则不必言"法"，而"法"亦自在其中了。这即是"杂论之一"中所说"自有法入，得无法出"的意义。因为打破陈规，忘却一切法，绝不是胡闹，而是用法精熟如神，就好像无法一般。所谓"如神"，并非真有什么玄虚的神鬼，只是自不熟习的人看来"如神"而已。从前谭鑫培唱戏往往"翻腔走板"，但及其终结仍旧一板一眼都从规矩上归还。孔子说他到七十岁便"从心所欲不逾矩"。我们领会写字执笔之道，也应如此。

三　悬腕与导送

怎样才能将字写好？这是一切初学写字人的第一个问题。我对此问题首先答以四字"必须悬腕"。

这样不免有人要问："不是首先要求执笔正确吗？"答曰："固然不错。但执笔方法何者始为正确，尚有争论；而主张悬腕一层，则任何书家教人，几乎是一致的。"

不过关于悬腕的解释，却不定人人相同。有的人主张必须将右臂整个提起。有的人却认为将右臂中关节骨靠在

案上，只要"腕"离开书案，也算悬腕了。甚至有人主张以左手掌覆于案上，而以右手搁在左手背上，使右腕部分也能离案，就算悬腕了。这样左右手相交的方法，又名"枕腕"，意则为右手枕在左手。手虽"枕"，但部分离案，也算"悬"了。

当然，右臂整个提起，是最好的方法。这样就可以"掉臂游行"，挥洒如意。尤其写大字，能如此，则笔笔有力。即使写一寸左右的字，如写扇叶之类，只要能提起右臂，则决无瞻前顾后，怕袖口拂污了已写未干的行次之感。不过写很小的字如蝇头楷之类，则并不"一定"要提起右臂，即使将右关节靠在案上也可以的。总之，要看所写的字大小尺度而定。小字所需要的笔锋运动范围较小，自然不"一定"要提起全臂。这样便活用了方法，而不是死守规矩。但这需要一个先决条件，即是能够悬腕，方可活用。换言之，不要只会靠在案上，而不会悬腕，却以这样也是悬腕为借口。

至于以"枕"腕为"悬"腕，却是不敢苟同的。这种方法，在中国以及日本，许多写字的人都如此实行。在他们"习惯成自然"，也许认为最方便的。但在我看来，这种方法是不方便的。右手"枕"在左手上，如何可以运用自如呢？

现在，再就何以必须悬腕，说明几句。将右臂提起执笔作字，是一种肌肉运动，是一种增强臂腕力量的锻炼。这种运动、锻炼，是很容易的。最初会觉得手臂提起来就酸痛。写出来的笔画曲如蚯蚓，非常难看。但，酸痛不会太厉害，必须忍耐。难看就不要给人家看。努力用功，顶多半年之后，肌肉力量逐渐增强，自然不觉酸，笔画也自然逐渐圆劲。从此以后，便打定了写字的基础，何乐不为？若连这一点耐心，一点勇气，一点劳力都不肯付出来，而欲将字写好，天下哪有这样投机取巧的便宜事？

能够执笔，能够悬腕，便解决了写字的最基本问题。原不须再说什么话了。但剩下来的还有如何用笔（或者运笔）的问题。笔如何用法？简言之，直笔横下，横笔直下而已。能将手上的一支笔运用自如，写字的能事，尽之矣。这一切进程本来应由学写字的人，自己去参究，去体会。别人纵然说得非常详尽也无多益处，所以不须再说什么。但其中关涉到一个"中锋"的问题，因此，略为谈及似乎不无益处。

所谓"中锋"，自来也有各种不同的解释。要说清楚，非另撰专篇不可。简言之，即是能使笔锋在点画中畅行之谓。笔毫一定在点画中，这容易懂。但笔毫在点画中，不

在于说笔"锋"也在点画中。所谓锋者，即指笔毫的尖子。书者能使每一笔尖皆能尽到它的功用，而无一根笔尖在其中受到扭结，受到偏枯，即为能用中锋。但有许多人认为只有笔管垂直了写出来的点画，才是中锋。这就是所以要说明的地方。

我不以为笔管必须垂直了才写得出"中锋"。我自己的用笔就是很多像垂直的，但运用之际，笔管必然会左右倾动，不可能垂直。这是一试即明的。所以写时笔管倾动，而使笔锋全部得力，能在点画中畅行，才能叫中锋。因此，谈到用笔有"导"和"送"之说。如若以管向左侧为"导"，则右侧为"送"；如以右侧为"导"，则左侧为"送"。总之是说明用笔时的笔管倾动状况，而其目的则在使笔锋能够在点画中畅行。笔锋能畅行，点画才有意态。若就一画来讲，则自首至尾，必然有其行程。在行程之中，笔锋与纸之间，接触必然有高低。此即"提""按"作用。

四　如何临习

在一次书法讲演会上，有一位听众问我："写字不学古人的碑帖行不行？"我当时是这样回答的："行！但另外却又发生了经济时间的问题。完全不学古人，完全凭自

己去写，是最足以发展创造性的。不过，想想书法发展到今日，已经多少年代了！并且不是一二人的创造，而是悠久的智慧累积！单凭一人去'创造'，而且只凭这么短短的三四十年！为什么硬不去接受优良的传统？为什么不在这个基础上加入个人的努力？为什么偏要去做'始制文字'的大傻瓜？"于是乎大家都笑了。

我相信像上述那位听众的青年朋友，还是不少，故举此故事，以说明写字必须先学古人的法书，因为只有这样方有入处。再多说一句蛇足之言，说是决不能一辈子学古人，专在古人脚下讨生活。那叫作"奴书"。

那么，接着便必然要发生怎样去学古人的问题。

学古人书法的正规方法是三套功夫同时并举的。那便是"钩""摹""临"的三套。何谓"钩"？那便是将一种透明或半透明的薄纸，蒙在古人法书真迹的上面（古人是用一种"油纸"，现在各种程度的透光薄纸很多），用很细的笔精心地把薄纸下的字迹，一笔笔钩描下来，成为一个个的空花样的字。这叫作"双钩"。钩好之后，再精心地将空处填满，成为真迹的复制品。这叫"廓迹"。此为第一套功夫。何谓"摹"？便是将纸蒙在前项复制品之上，照着一笔笔地写起来。现在小学生习字用描红本的方法，

即为"摹"书之法。此为第二套功夫。何谓"临"？临是面对面的意思。书法中的"临"，即是将真迹（此处作为"底本"的意思，所学的碑帖即是底本）置于案上，面对面地学着写。写时只用白纸，而无须再蒙在钩出的本上；也可以仍然蒙着，以期"计出万全"。

以上这三套功夫，连为一大套，是学古人法书最准确、最迅速的方法。前辈学书都是这样的。这三套功夫同时并进，是保证写字成功的有效方法。我们现在学写，能严格用这种方法训练自己，乃是最好的。这方法看似死笨，实际却最聪明便捷。因为我们的视神经是有错觉的，我们看一个字的结构，自以为看得很仔细很准确了，实则不然。如若将纸蒙在原件上照描一道，便能立刻证明单靠"看"还是不精细的，离开实际还是有很大距离的。只有做了"钩"和"摹"的两套功夫，方能准确地记住了古人法书的实际结构，以及其起笔、收笔、转笔等等的巧妙处。只有这样方能"入"。

但是现代的生活情况毕竟和古代不同了。我们有许多事必须去做，因此不能不设法节约光阴。再则现代印刷术昌明，古法书真迹很快地便有千万本的复制品。我们不像古人求一两行法书真迹的那样难。因此"钩"的一套功夫，

可省则省。"摹"则最好不要省，实在必要也可以省。例如我要学欧阳询的《皇甫君碑》，便可向书坊买同样的两本来，拿一本拆开，一叶叶地用纸蒙着作底本；而以另一本置于案上作临习之用。

既然为了适应现代生活，采用省约的学习方法，则特别要注意万不能再在"摹"与"临"的功夫上省约了。

学书时，字的大小，也有关系。最初不要写太大或太小的字。大约一方寸左右最好。这样便于放大，也易于缩小。写时，最好学两种：一楷一草（或行书）。这样写进步快，因为楷书与草书是"一只手掌的两面"。同时学楷与草，对于笔法的领会是非常之快的。以此之故，每日不必写得太多。

最后，也是最要紧的。写字必须有恒心；如无恒心，不如趁早不写。俗语所说"字无百日功"，作为鼓励之语是不妨的，作为真理则确乎是谎言。大抵，写字至少要二三年不断的努力，方能打定初步基础。因此，凡是好虚名的，求近功的，赶快走别的路。每天不妨写少些，但要不断。

五　我应该学哪一家？

"我应该学哪一家？"这又是一个常遇到的问题，因为这是有志学写字的人最实际的问题。

各书家答覆这问题也不一样。有的把这"家"字看得很广泛，连说不出书者姓名的古碑也算进去了。他们认为应该从篆书（包括甲骨、金文及秦篆）写起，逐渐写到楷书。这样可以穷源竟委，当然好。但路太远了些，尤其离开实用。有的主张从汉碑写起，有的主张从六朝碑写起，有的主张从唐碑或宋、元碑写起，都各有其理由。对于这些我都不反对。

对于青年习书者而言，我是劝他们写唐碑的。不巧的是康长素（有为）所著《广艺舟双楫》特别写了《卑唐》一篇。我的说法恰好与康公相反，其理由不能在此详辩。但也可以略举如下：一是楷书大成于唐代，学唐碑可以上窥六朝以溯秦汉；二是兼顾了实用；三是宋以下的真迹流传尚多，可以无取于碑刻，且宋元楷书碑刻，与唐碑规矩相去太远，用同样功夫，不必取法乎下。

我所谓的"家"，是指有姓名可考的书家而言。在唐碑中如虞世南，如欧阳询，如褚遂良，如薛稷，如颜真卿，

如柳公权，任何一家都可以学。（图3）有志者可以到书店去选择所喜爱的一种楷书（注意：只是"一"种！），从此便专心学下去。如若有年老的书家前辈陪去更好。此外还有各种唐墓志，或一般叫作小唐碑的，也可学。甚至宋、元碑也可学。有人一定要喜欢学董其昌、邢侗，甚至学清朝的书家，我也不坚决反对，虽然觉得可惜。

图3-1
虞世南《汝南公主墓志铭》

图3-2
欧阳询《皇甫诞碑》

图 3-3
褚遂良《雁塔圣教序》

图 3-4
薛稷《信行禅师碑》

图 3-5
颜真卿《多宝塔碑》

图 3-6
柳公权《玄秘塔碑》

于此有最重要的一语，即是选定之后，万万不可再换来换去。初学写字最易犯的病，同时也是最绝望的病，即为换来换去。这样不如不写。总之，必须坚持拿一家作为我的看家老师。学的要少，看的要多。"掘井及泉"，一个"恒"字，是一切成功的条件。

此外，写楷书的同时，可以兼写一种草书或行书。这样可以增加一些趣味，尤其可以由此悟出楷书与行、草书的笔法一致之处。

能够天天写，自然极好，偶有一二日间断，也不要心焦，但必须像打太极拳一样，要"绵绵不断"。虽在不写之时，心中也要存有"书意"。与其一天写一千字，又停三五天一字不写，不如每天写一百字，"绵绵不断"。

最后，写字的进步，决非一帆风顺的。每当一段时期，十分用功之后，必然遇到一种"困境"。自己越写越生气，越写越丑。这是过难关。必须坚持奋发，闯过几道关，方能成熟。凡"困境"皆是"进境"。以前不是不"丑"，因未进步遂不自知其丑；进步了，原来的丑才被发现了。越进步就越发现。这时，你已经登上高峰了。"送君者皆自崖而返，而君自此远矣！"

六　硬笔呢？软笔呢？

写字也如打仗。心是元帅，手是前敌总指挥，大大小小的笔是用来作战的轻重武器。古人有句话，"工欲善其事，必先利其器"，所以我们对于笔的性能评选，应有一些正确的认识。

但是，各个书家对于笔的选择，意见也不一致。这是由于各人习惯之故，本无优劣之分，却也往往有许多是丹非素的议论。

一般说来，中国写字用笔，大体不外三种：硬毫、软毫和兼毫。硬毫是兔毛（即所谓的紫毫）及黄鼠狼毛。此外也有所谓鼠须、人须、分鬃及山马毛的（山马毛笔，日本多有）。软毫则以羊毛、鸡毛为主。鸡毛是最软的，用的人极少。兼毫则是两种参合的毛笔，如"三紫七羊""七紫三羊""五紫五羊"及鹿狼毫之类。其中分别，主要的是笔毫的弹性幅度大小不同而已。

在中国毛笔历史上说来，兔毫是最早的，换言之，硬笔是老大哥。羊毫后起，最初用的人也不多。北宋米友仁（米芾之子）传下一帖，即自言此一帖是以羊毫所写，故不好。（图4）这样给了喜欢写硬笔的人们一些好古的根据。

图 4　米友仁跋《潇湘奇观图》（"此纸渗墨，本不可运笔，仲谋勤请不容辞，故为戏作……羊毫作字，正如此纸作画耳"）

平心论之，当羊毫初起时，制法未尽精工，用的人未尽习惯，可能认为比硬毫不如。但自元明以来，羊毫逐渐进步。元鲜于枢的诗中有很确实的证据。及至清嘉庆以后，羊毫更加进步，时至今日，一般笔工制羊毫日多，技术益巧。羊毫无疑已与兔毫和狼毫并驾齐驱了。清嘉庆间邓石如专

用羊毫，神完气足，浑古绝伦。（图5）他的学生包世臣以次无不用羊毫。还有人认为羊毫只能写肥笔画，那是错看了。刘墉的笔画最肥，但他用的是硬笔；梁同书用羊毫，但笔画却比刘墉细得多。（图6）

但羊毫中有一种长锋的，用起来不好。其所以不好的理由，容以后再谈。我劝学字的人不要用这一种。鸡毫不是绝对不能用，但实在太软。凡不能悬臂的人，几乎无法转动。这种笔用来写大字还可以。友人周南陔先生曾告诉我，昔在洛阳吴佩孚大营中遇到康有为。康先生主张他用鸡毫。他说没有。康即时赠他两支。次日康的弟子某君来访他，即说："你不要上先生的当，先生自己平日并不用鸡毫！"

图5 邓石如《白氏草堂记》

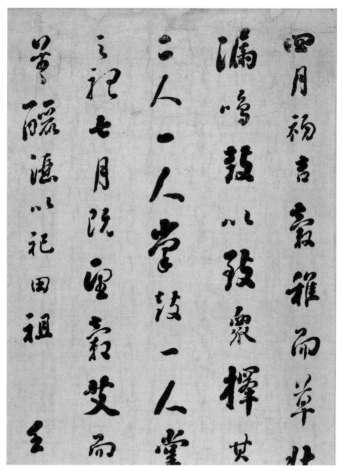

图 6-1　刘墉《节书远景楼记》

图6-2　梁同书手札

　　除了习惯之外，字体与纸质也和笔的硬软有些关系，虽然不是绝对的。大抵写行草，尤其草书，用硬笔比较便利些，容易得势些。因为草书用笔最贵"使转"变化，交代清楚。其中"烟霏雾结若断还连，凤翥鸾翔如斜反正"之处，运腕如风，若非用弹性幅度大的硬笔，羊毫几乎应接不上。那么，纵有熟练的妙腕，也将因器之不利而大大减色。若写比较大的楷书，尤其写篆隶，则用羊毫写去，纡徐安雅实多清趣。当然，若写小隶书（如西陲木简之例）则用硬笔未尝不妙。梁同书曾形容好的宿羊毫蘸新磨佳墨的快乐，使人悠然神往。至于熟纸性皆坚滑，亦以用硬笔较为杀得进。若毛边、玉版、六吉、冷金或生纸之类，羊毫驾驭绰绰有余。写字的人可由长期经验中得到合适的选配。

　　还有一层可以考虑的，那就是笔价。一支硬笔远比软笔价昂（鸡毫例外）。大抵羊毫五支以上之价方抵一支紫毫。而羊毫的寿命则十几倍于紫毫而不止。对于一个每日临池的人，除非他十分富有并且好奢，这样昂贵是使人头痛的，并且不需要这样。因此，我劝学写字的人应该练成各种笔都可以用的好习惯。其根本要点在于学会悬臂作书，会了这一样，无论什么笔都会用。

最应该戒的是千万不要胸襟窄，眼界小，见识偏。那些看不起写羊毫的人认为羊毫"不古""不够传统"，事实上是要摆空架子，要不得。那些看不起写紫毫的人认为只有羊毫才见腕力，"这才是真功夫"，也要不得。

广东还有一种"茅龙"笔，相传是陈白沙发明的。这种笔用来写大字，有飞白之趣。还有用"竹萌"（嫩竹枝）砸松了当笔的。似此种种也很不少，偶然用用也可增广兴趣。古人不是还有用扫帚写字的么？李后主善"撮襟书"，那是拧起自己的衣襟当笔用。不是还有人以指甲写字的么？总之，游戏起来无所不可，时时转生新奇的境界。但正规的学习仍以前面所说的方法为基础。在基础上，切切实实，耐心学出本领来，是第一要义。青年人多好奇，是好事，但也易自误，希望自己当心。

七　墨趣

初学写字时，只注意到笔画的起落、转换与字形的结构，至于墨色是无暇顾及的。渐渐学得有些程度了，认识也深起来，要求也高起来，这时方有精神注意到墨色，方知墨色之中大有奥妙。它不仅能助长书法的美，并且它自身几乎也是一种美。这就叫作墨趣。

古代写字用石墨，石墨中没有胶。其后才发明搀胶之法，于是墨的光彩因胶而显，开了崭新的奇丽境界。这恐怕要从韦仲将说起，相传"仲将之墨，一点如漆"。《文房四谱》中载仲将墨法云："烟一斤，好胶五两，浸梣皮汁中，下铁臼捣三万杵，多尤善。"关于这些技术上的记载，另有专书，此处不谈。总而言之，墨彩由胶而发，用胶的轻重之间有伸缩。

写字的人不一定造墨。他们只用已成之墨而评定其优劣，其关键仍看写出来的笔画中所呈现的色彩为衡。因之在这中间，由于趣味不同，亦有喜浓墨与喜淡墨的分别。这两者各有其角度，很难说浓淡两种究竟何者为最优。

从历史追溯，古代是喜爱浓墨的。前文所谓"一点如漆"已是绝好证据。再看相传的墨迹，如写经，如陈隋以来钩摹的两晋及六朝人书迹，乃至唐人墨迹，几乎都是墨光黝然而深的。北宋苏轼尤喜用浓墨。（图7）他曾写自己的诗赠给他的夫人留存，后面即跋明因有好纸佳墨才高兴写了的。他曾论墨色应"如小儿眼睛"，可谓精微之至。我们试想小儿眼睛又黑又亮又空灵是怎样的一种可爱颜色！后来元朝赵孟頫，清朝刘墉，都是笃学古法的书家，也都喜用浓墨。（图8）

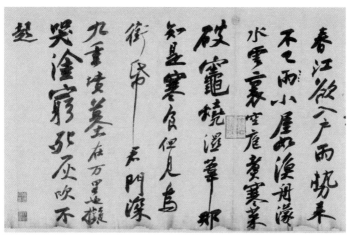

图7 苏轼《黄州寒食帖》

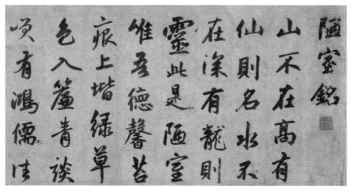

图8-1 赵孟頫《陋室铭》

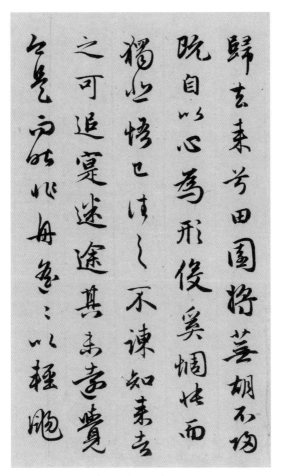

图 8-2　赵孟頫《归去来并序》

然如浓墨用得太过了也出毛病。即如苏轼好用浓墨，笔画又肥，所以董其昌笑他"不免墨猪之诮"。因之相反的一派便喜欢淡墨。北宋黄庭坚用墨有时随意，常常用淡墨。（图9）那是因为他家中替他和了"一池淡墨"，也将就写了。米芾有时也用淡墨，甚

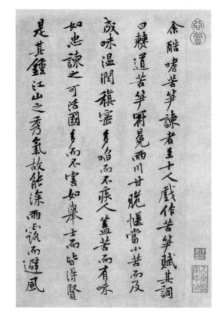

图9　黄庭坚《苦笋赋》

至墨干了，还用笔在纸上擦出字来。（图10）用淡墨最显著的要算明朝的董其昌了。（图11）他喜欢用"宣德纸"，或"泥金纸"，或"高丽镜面笺"。他的笔画写在这些纸上，墨色清疏淡远，笔画中显出笔毫转折平行丝丝可数。那真是一种"不食人间烟火"的味道！

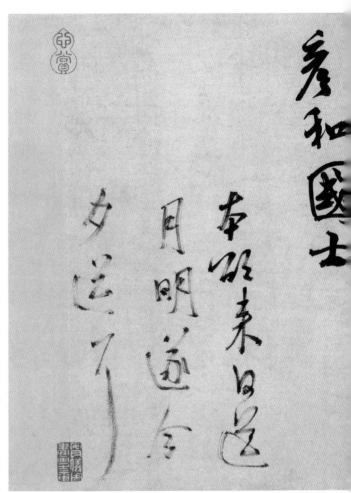

图10　米芾《致彦和国士尺牍》

常顿首白缊穑
尊候沉滕山试
幼文府且香苣山皆
给一视甚皆即定交
也少顷勿复言觉乎々

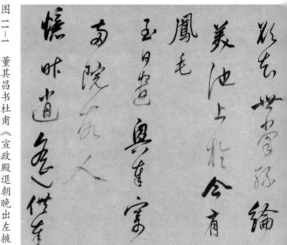

图一一—　董其昌书杜甫《宣政殿退朝晚出左掖》

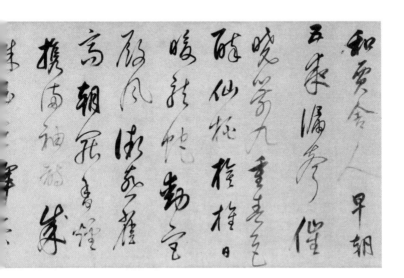

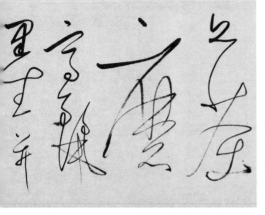

图 二-2　董其昌《试笔帖》

但，这里却透出一段消息来。这三种纸都是非常滑不留墨的，非很浓很细的超级好墨不易显出黑色。因而可知虽然看去是淡的，实际上并不淡，毋宁说是很浓的！这样"拆穿西洋镜"，董其昌还是一个"浓派"，不过除董以外，真是用淡墨的人也不少。

为何要拆穿这西洋镜呢？因为墨的浓淡趣味是要配合的。某一种纸适合于某一浓度的墨，是要具体解决的。解决得好，能使字迹增色，意味悠长；不好，则当然减色，甚至失败。说来说去，最后的关键还是一个"用功"的问题。只要用功日久，经验宏富，自会控制自如，甚至因难见巧，化险为夷。俗话说"熟能生巧"，写字又何尝例外呢？

磨墨自身，也有一种趣味，甚至可说是一种享乐。北宋吕行甫喜磨墨，往往磨好了，自己便啜下一点吞了！这样故事是很多的。苏轼诗云："小窗虚幌相妩媚，令君晓梦生春红。"赵孟頫诗云："古墨轻磨满几香，砚池新浴灿生光。"都写出磨墨的趣味。我们试想坐在书斋，静静磨墨，看看墨花如薄油，如轻云似的在砚石上展开，重玄之中，一若深远不测；若更得晴天日光相映，则其中更现出紫或蓝的各种色彩，变化无方，真是一幅幻丽的童话境界！这不是享乐吗？

世上有许多藏墨家。他们保存文物很有功。但写字的人与他们不同，或正好相反。因为写的人是要"磨"墨的。这是"藏"墨家所最忌的。不过写字的人却不一定要"古"得很的墨，这又似乎与藏者不大冲突。我们已知墨之功能系于胶，所以只要胶轻烟细的墨就可用。太旧的墨，胶性已退，反而不好用。一般说来清代咸丰、同治、光绪三朝的墨尽有佳品，实在好用。并且现在求之不难。磨用时，看看磨面上小孔愈少者则墨烟愈细愈好。用时必须端正平磨，万勿磨成一种三角尖。墨磨后四边仍平整齐硬，无弯曲翘起者，证明此墨甚坚，是好的。磨完当即收入匣中，勿使风吹，勿使日晒，勿使水浸。此"三勿"乃护墨的要诀。

八　说笔墨交融

古人有句话叫作"水乳交融"。在写字上，也有这样一种境界。我们将它说得更明显些，便叫作"笔墨交融"。

关于笔和墨，我已分别略言一二。今则言其交融处。我们写字就是要由追求而进入到这一境界中去。在这一境界中，书家自己觉得通身松快，同时也给观者以和谐、悠远、深然穆然的美感。只有到了这样境界的字迹，才可能具备普遍的感染性而不朽。不朽是生存在继续不断的观赏者心

目之中的。

　　我们选择笔，虽有软硬各种程度的不同，但使用的方法则一。这是说，我们将一支新笔取来，必须首先将它通体（整部笔毛）用水浸透，完全发开；其次将全开的笔在能吸水的细纸上顺拖多次，使毫中之水干去（当然这时笔毛还是柔润的，不会焦干）；其次蘸墨写字，蘸时应注意墨汁吸入适当，不令过多过少；最后，字写完了，将笔涤净，拖干收起。下次再写，再如此做。当发笔时，如是紫毫宜多浸在水中一些时候，因紫毫较硬，时间太短，不易达到适度的韧性，因而减少弹力的幅度，有时甚至不好写。这在书家的术语上叫作"养笔"。

　　以上是使笔达到"交融"的唯一基础方法。许多人用了错误的方法发笔。他们习惯只将笔毛发开三分之一截，或发开半截。这样就使得笔的整个机能遭到破坏，笔就不能尽其用了。凡是好笔工造出来的笔都是肚子上圆满有力的。若只发开一部分，不啻废去了肚子，因而影响到笔尖也施展不出劲来。这好像人，若腰上无力，则上下身都无法出力。

　　墨要黑。黑是对墨的唯一要求。而使墨中之黑，黑得那么深沉缥缈，光彩黝然，全靠胶的妙用（当然衬出墨的

黑来，纸也负了责任）。墨的黑也大约分两派，一派浓黑，一派淡黑。古墨多偏重浓黑，如相传北宋潘谷墨，因用高丽烟，所以格外黑。明朝的程君房、方于鲁则多偏于淡黑。其原因则由于取烟特别细，用胶较轻。除了浓淡之外，还有亮黑与乌黑之不同。亮黑的一种又黑又亮，其美如库缎；乌黑的一种黑而沉静，无甚光彩，但是越看越黑，使人意远，其美如绉如绒。无论哪一派都是很好的。清朝墨，私家所制有许多佳品，决不可轻视。一般说来，若定要说弱点，就是胶稍重一些。

因此磨墨时，须先察知所用之墨是偏于哪一种的，含胶轻重何如。那么，就易于控制其浓度。同时，须配合所写纸张的吸墨程度，是否易于发挥墨彩。这就是使墨在交融中尽职的基础方法。如此写去，笔墨庶乎能达到交融目的。

话说回来了，又是那句老话，最后的根本关键还是靠自己用功。这些话不过作为引路的参考而已。黄庭坚自谓晚年写字方入神。他在一张自己得意的字上题明"实用三钱鸡毛笔"。这说明了他写出最好的字，不过用的是廉价普通笔。但即使这种笔也可以写出好字。何以故？乃因他是一个不断用功的书家，能以丰富的经验控制他的笔。不

过，他在别一处也说明，假使"笔墨调利"，他可以写得更好些。唐朝的褚遂良曾经问过虞世南，他的字比欧阳询何如。虞世南说不如。但虞却补充说明，假使褚遇到笔墨精良的时候，便也可以写出好字来。（图12）可见，只要自己功夫深，本领大，笔墨条件差些，也无大妨碍；假使功夫既深，条件又好，那必然格外出色。

最后，我们所想达到的是笔墨交融的境界。在此以前，须努力先达到"笔酣墨饱"。只有在笔酣墨饱的基础上，才能达到交融的浑然一体的境界。因之我们千万不要用秃笔干笔在纸上涂抹。当然也不是说要把墨灌得滴了满纸，使得笔画看不清。须知交融的境界是一种自然的水到渠成、瓜熟蒂落的境界。苏轼赞美红炖猪肉云：慢着火，浅着水，火候到时它自美。不仅炖猪肉如此，写字也如此，甚至做一切功夫，要想登峰造极，皆须如此。我们一面努力写，一面多看古大家真迹，细玩笔踪，神游心赏，终有一日达到交融地步的。

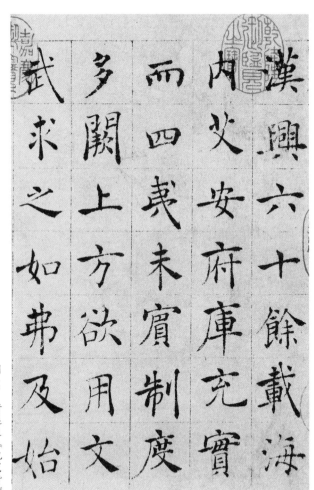

图12 褚遂良《倪宽赞》

漢興六十餘載海
內乂安府庫充實
而四夷未賓制度
多闕上方欲用文
武求之如弗及始

九　说不似之似

以前苏东坡曾作诗云："论画以形似，见与儿童邻。作诗必此诗，定知非诗人。"这是论诗与画不贵形似的极则。恽南田论画则提出"不似之似"的口号。书画同源而一理，论诗与画的原则也是可以用之于书法的。东坡论书法也就有"我书意造本无法"的话语。他又说："苟能通其意，尝谓不学可。"我觉得东坡这话不免太极端了，有些"英雄欺人"，还是就南田的口号试做探寻。

我们曾经谈过书法要诀不外乎"用笔"与"结字"两方面。说"两"方面乃是说好像"一"只手的"两"面，原是"一而二，二而一"的。即画论也是如此。中国画不能离开笔墨而谈；但若完全只讲笔墨而不谈形似，则笔墨亦无从而显。所谓"皮之不存，毛将安傅"也。画，尤其如南田所专精的花卉画，更要在形似上讲求。但，讲求到"完全"相似，则自古及今，无一画家能办到，且亦不须办到，甚至可以说办到了反是毛病。何以故？画毕竟是画，是艺术品。譬如画兰花，画出的兰花，乃是画家以真的兰花为借径，以笔墨为工具，经由其思想灵明的加减组织而成的画中兰花。所以无取乎完全相似。不过在学习的过程中，

总要有一段努力求其相似的时间，不然，则画出来的根本不是兰花了。并且南田之意不仅指对花写照而言，而是兼指临习古人的范本而言。最初要努力用一段光阴学古人而得其形似。进而不似，不似之后反得其似。那就不是形似而是神似了。所谓神似乃是说画中不仅有古人的优良传统，而且最重要的是有自己的创新。

以书法而言，笔法借点画以显，点画借结字以显。根本要知道笔法，但须凭仗结字把笔法呈现出来。在学习之初，总要有一个实际可以把捉的东西，以凭入门。这就是结字。譬如游泳，靠救生圈学不好游泳。但不能因为不要救生圈，就连手和脚也不要。这就是所以要学习古碑帖的理由。要学古碑帖，就必然有似与不似的问题随之以起。

我常说"楷书是草书的收缩，草书是楷书的延长"，即就点画与结字的关系而言。这其间就含了如下的一层意思：无论楷和草，其每一笔画的相互距离是有关系的。尤其是草书，由于下笔时比较快些，其相互的距离往往拿不准。这样写出来，就不是那一回事了。

因此，我们初学碑帖时，对于其中的字，一定要力求其似。即使发现其中有一字的结构，据我看来不好，也必须照他那个"不好"的样子去写。何以故？因"我"以为

它不好，不一定就真的"不好"。即使是真的不好，将来再改不迟。这一条规则，对于写草书尤其要严格执行。试举《十七帖》为例，其中"婚"字、"诸"字、"也"字，笔画的距离各不相同，每一字皆有精心结构的道理。（图13）当然，也不仅这几个字如此。临写时必须细心体会，"照猫儿画虎"，万不可自作聪明，"创作"一阵。这即是在"似"的阶段中所有的事。

再进一步，"似"得很了，也要出毛病。宋朝米元章有一时期即是如此。譬如说他写一张字，第一个字是王羲之的结构，第二个字却是沈传师的，第三个字是褚遂良的，第四个字又是谢安的……诸如此类全有来历，就是缺少自己。所以人家笑他是"集古字"。后来他才摆脱古人，自成一家。当其未能摆脱，直是落在"古人的海"里，如若不能自拔，就永遭灭顶了。所以学到能似，就要求其不似。

最后，便可达到不似之似的境界。所谓不似之似，如若再进一步，不以"神""形"抽象的话来说，即是在结字方面与古人一致的少，而笔法方面与古人一致的多。字形由于熟能生巧，越到后来变化越多，愈来愈不似；笔法则由于熟极而流，无往而不入拍，所以与古人的最高造诣愈来愈似。譬如唱戏，余叔岩不是谭鑫培，但确是谭相传

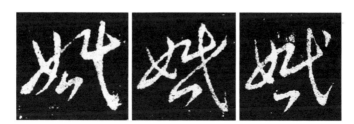

图 13-1　王羲之《十七帖》"婚"字

图 13-2　王羲之《十七帖》"诸"字

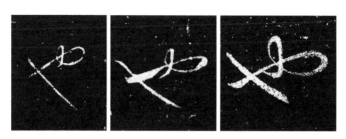

图 13-3　王羲之《十七帖》"也"字

的一脉。譬如芭蕾舞，尽管因情节的不同而舞姿相异，但其规矩却皆一致。又譬如某人的子孙，尽管隔了几代，胖瘦形容与其高曾相异，但其骨格、性情、举止，终有遗传。这样才配说是"不似之似"。所以死学糟粕，不能叫"似"；师心自用，乱画一阵，更不能叫"不似"。

十　成家

在书法中所谓"成家"，是指的一个学书者的最高成就。书而至于成家，至少包含了这样几项条件：第一要有自己独特的字形，即面貌，如颜如柳各自不同；（图14）第二要有自己的特殊章法，如董其昌以分行疏阔和字间上下距离特远为异；第三要有自己特殊的精神。每一成家的书家，其翰墨流传总有一种独具的姿态与风神，使人一见即知其为何人。换言之，这即是他之所以足称为不朽的地方。

但若仔细研究，则所谓"一见即知"的一点，仍各随见者自身程度的高下而不同。有许多已经成家的书迹，不能被浅见的人看出来。如若我们在这一点上有了较深的认识，那对于学习书法益处是很大的。即以上举三项条件言之，字形和章法都属于有形方法，容易看出来。至于精神则是无形的，不容易看出。

图 14-1　颜真卿《颜氏家庙碑》　图 14-2　柳公权《神策军碑》

　　试举例以明之。苏东坡的字是有他特殊的字形与章法的，他的字和"晋人"的字面貌不同。但他却是学晋人的。他自己平日就强调晋人书法的"萧散"，有意去学。最强硬的证据是苏书流传的墨本中有他临摹王羲之的一幅。（图15）清朝的翁方纲也强调说，东坡的字以带有晋贤风味的一种为最上。我们信服此说，因为在许多苏字中，分明见到王献之的结构和笔意。然而苏字和二王却是那样的

图 15　苏轼《临王羲之讲堂帖》

不同！再则，明朝的吴匏庵（宽）一辈子学苏字，学得非常"地道"，使人觉得他的字"和苏字一样"。但记载上却说他"虽学苏书，而多自得之趣"。所谓"自得之趣"，就是指的与苏不同的地方。原来匏庵努力学晋人很有功夫。以苏之所以学晋人者学苏，而不仅仅死抱了苏去学苏。再加以自己的胸襟学识，便成为自得之趣了。（图16）然而吴字和苏字却是那样的相同！

由此言之，面貌是浅的，外在的；精神是深的，内在的。看不见的内在精神，必须凭借外在的面貌而出现。从外在

图16　吴宽扇面

47

的面貌中，更进而认识其内在的精神，才能从异中求同，同中见异。这样才能不仅仅从面貌中分别其为成家与否，碰到像吴匏庵的例子就不会不承认他是成家之书。同样，也不会只承认苏东坡是无根的孤另另的一家。这对于鉴别古代法书，以及对于自己怎样努力达到成家的地步都是有益的。

因此，就必须虚心地、切实地体会以往成家的人学习过程以及其人格修养。包慎伯（世臣）曾说，如见到一张赵子昂墨迹，乍看全是赵子昂，但仔细一考查，其中只是赵字形态，而无赵学习二王及李北海、褚河南的痕迹，则此墨迹断然不是赵写的。这些见解是非常切实的。

为什么要这样说呢？就因为事实上，凡成家的字都是积久逐渐而成的。其形成的经过必然很慢，因之才可成长得自然。这是不能急切以求的。不但不能急切奏功，并且形貌的变成也正如祖孙父子的血脉关系。凡是嫡脉，纵使世代隔得远，面貌甚至不像，但其骨格、神情终是一样。否则，纵使描眉画眼，造作得十分像，但其本质不是（前所举苏、吴二家之例，足以说明正反的两面）。这所说的"不是"，不仅指具体的某一件，而是指普遍的每一件。譬如在植物不是松，便是柏也好（甚至是一棵小小的凤仙花也

好）。既是柏，亦须遵循柏的生理系统。在书法不是苏，便是米也好。不要造得出来，什么都不是，而令人作呕。

从上文推究，要想顺客观自然的发展规律，以至成家，写字必须戒绝两个恶习：一是浮躁不耐烦；二是唻名好立异。这两个恶习，仔细考查还只是一个——好名。好名之极，必然走到浮躁虚伪急于求成以欺世的路上去。在历代书家风气中，这样坏风气，以明朝人为最甚。明朝人写字几乎人人要自成一家，拼命在字形上造成自己的面貌，其结果即出现了无数不自然的怪僻小气的路数。这种坏风气，虽正人亦多不免。如倪元璐、黄道周、陈洪绶、朱耷也皆如此。当然，若一定说倪、黄、陈、朱诸公都是浮躁欺世，不免太苛。但说他们好奇好名之弊则恐不中亦不远。其中又有最突出的例，就是张瑞图。我们当然会以张为戒，还应引倪、朱诸公君子之过以自儆。

从立志在点画上学字起，一直到成家，是一生在书法上努力的万里长征。长征的基础，仍归到一步步脚踏实地向前走。其成功的大小，则视各人努力的程度而异。就常识方面所可言说的，大概不外乎这十段了。孔子说举一反三，又说推十合一。故此，暂止于此，以俟来哲！

学书拾余

一　书家与善书者

普通人对于常常喜欢写字的人，很容易给他们以"书家"的称号。但若在鉴赏力较强的人看来，这其中还有严格的区别。只有写字知道运用笔法者方能膺受书家的称号；此外则或由于天姿高秀，下笔有趣味，或由环境好，看过很多法书，无形受了熏染，写字不俗，则被称为"善书者"。这二者的界限在乎是否精通笔法而已。米元章常笑人不懂笔法。赵子昂极力主张学书要知古法。很多人认为子昂笔法承中断之后，超过唐人直接右军。这都是从正确的笔法角度做出界限的。这种界限尤其对于初学的人大有益处。

不过，若是孤立地只提出笔法作为学书唯一源泉，却不妥当。因为笔法毕竟是技术上的事。笔法运用起来变化无穷，其规矩原则却极简单。所以不是一件高级学问。若要在书法上取得高级成就，单靠运用笔法玩花样，不但不够，反而招损。因此知道书法的源泉大部分是在笔法之外的。自来评书的理论，因此认为苟非其人，虽极工不足贵。有许多"善书者"之中，差不多都是道德志节光明磊落的人。

这便说明了原理的另一面。

在这一意义下，"书家"与"善书者"之间似乎又不须严别了。

最好说明这道理的例子，是颜真卿。以"书家"论，他是最能运用古法的新派大家。以字学与文学论，他是世传的文字学家与卓越的文人。以做人论，他是有远见有办法而最后则成了为国捐躯的大政治家。有些人说，他所服务的还不过是封建的李氏王朝。不错，但这是历史的局限性。他的勃烈勇敢、慷慨就义的行为，实际上对于当时人民是有利的。凡此一切，从书法角度看，都是极重要的源泉。

除了像颜公这样的例子之外，还有许多朴实的学者，民族的气节之士，等等。他们躬行实践，百折不回。即以明末的顾炎武、傅山二人书法而论，顾先生即无"书家"之名。"书家"称号对他似乎已经渺小了，但他的书法却非常高古雅淡，自成面目。（图17）傅先生则性好书法，狂草小楷无不精妙，怪怪奇奇，骇人心目。今日面对他的草书，如观大海波涛翻腾、鱼龙起伏，神明于规矩，而又唾弃清规戒律。（图18）这都是我国文化书法范围内最宝贵的遗产。岂曰"善书者"而已！

所以可以得出结论，我们应该登高望远，廓大胸襟，

取法乎上，赴以雄心毅力，期其坚实有成。

　　再则，为更年轻些的朋友说，凡学一碑一帖，最要先将碑帖中文辞内容尽量弄清楚，并进而研求书者的姓名及其他别号官称，和平生事迹，更求知道此碑此帖为谁而写，说些何事。这是非常有益的。这事并非粗心浮气的人所能做，必须虚怀好问。所以平常将语文课用心学好，是先决条件。

图 17-1　顾炎武《冯少墟像赞》　图 17-2　顾炎武篆书六言联

图18 傅山《草书千字文》

二　博与约

博与约是两个对待的名辞，而为相反相成的原则。昔日颜渊以此夸称孔子的教育方法，说夫子"博我以文，约我以礼"。这个原则应用范围非常广泛。单就学书而言，也有必要。

练习书法需要长期努力。在古代社会，日常生活和所要勤勉的工作比现在简单得多，尚感必须挤出工夫。现在社会之事日繁，光阴更迫，更不易随意安排。若只是贪多不专，定无成功之望。因此，"约"的重要性更突出了。

近代康有为是一位长于作文的高手。他很容易将文学中的夸张说法来说书法。他的论书著作《广艺舟双楫》，文字奇丽而奔放；但谈及切实具体的技术方面，则不免妄诞。即如他说临碑，就主张"博"。他说期年之间要临千碑。试照他的办法，一千种碑，一年要学完，则是每月要临八十二种以上，每日要临两种以上。这样马不停蹄，谓之"钞碑"或者还可以，谓之"临碑"，试问何人可以入门！

我们与康有为不同，只老老实实根据学习过程的必要，主张以约为基，以博为辅。具体说，即是在初学时，先选定一种切实学下去，作满了手的功夫，即临摹也。选定的

这一种无论是碑也好帖也好，自己喜爱的也好，经过高明师友商定的也好。选定之后，便以此为看家的老本营，决心先写六七十遍以至百遍，决心不更改。这第一步基本功夫做稳了再说美丑。最多再加一种，乃是草书。加一种的目的，是为了在同时实践中，认清了楷隶（兼及于篆）和草书的用笔原是一贯相成的，于学书的根本理解有大益，且对实用有益。因此，不能再多到第三种了，至少在此阶段中，千万不要更换了。

为什么呢？因为学习一种碑帖，从不会到会，再进入精通，是有其必要的时间的。譬如炒菜，猛火灼油，一下锅就够。若作炖肉，则必须武火之后，再用文火。学书是炖肉之类，要么不去学，要么耐心学。但青年初学，耐心的少，短视的多。三日打鱼，十日晒网。动辄换碑帖，一辈子也没有希望！语云"掘井及泉"，尤其在疲劳之后，掘到磐石令人气短。但须知就在磐石下，便是取之不尽、饮之甘香的地下水。鼓勇坚掘，磐石一穿，它就涌出了。

所谓以博为辅，大部分是眼睛的功夫，即是读碑帖要越多越好。这和手的功夫不同而相辅。当然，高兴临摹，也不禁止，却不拿来看家，只是开拓境界。这和临摹，两套功夫，相咨相摩，尽其正变，学书的要诀不外乎此了。

但在守"约"之中，也必须注意到自己的进程。先是守住这一种，次则尽可能地寻出我所学的是何人所写，尽可能地将这一家所传下的作品，按年龄做一安排，依次换学。这也是约中之博了。学这一家的第二种时，必较前容易，费时必较短。能尽这一家，再换一家。这又博一些了。此时自己必然已培养有了定力，必定会因其积学之久，自然之功，创造出自己的家数了。凡创造皆由功夫积累中来，故一谈优良传统，必定即包括创造的因素。凭一人臆想乱动，不但是背弃传统，并且严重地诬蔑了创造。这又是博与约的重要意义。

三　草书惹是非吗？

尝读顾亭林《日知录》，其中有引《旧唐书》一段云："王君廓为幽州都督，李玄道为长史。君廓入朝，玄道附书与其从甥房玄龄。君廓私发之，不识草字，疑其谋己，惧而奔叛。玄道坐流巂州。"亭林终于发叹云："夫草书之衅，乃至是邪！"

我们知道亭林先生是一位不主张写草书的学者。我个人曾经看过他的真迹影本，密行小字只有略带行书意趣的几个字，其中却无一个草书。他为此又引史实甚多："北

齐赵仲将学涉群书，善草隶（案此处所谓隶乃楷书也）。
虽与弟书，字皆楷正，云：'草不可不解。若施之于人，
似相轻易。若与当家中卑幼，又恐其疑，是以必须隶笔。'
唐席豫性谨，虽与子弟书疏，及吏曹簿领，未尝草书。谓
人曰：'不敬他人，是自不敬也。'或曰：'此事甚细，
卿何介意？'豫曰：'细犹不谨，而况巨邪？'柳仲郢手
钞九经三史，下及魏晋南北诸史，皆楷小精真，无行字。
宋刘安世终身不作草字书，尺牍未尝使人代。张观平生书，
必为楷字，无一行草，类其为人。古人之谨重如此。"亭林
引了这许多书，其主张可知。但他的见解是从人事关系和修
养角度出发的，而不是从草书本身的角度出发，十分显然。

若是纯从草书本身的艺术性角度出发，问题不是没有，
却不是这个，而是另外一个。原来草书就是为了简便易识
而被普遍推行的，理应没有不认识的毛病；至于写草书便
认为对于人家不敬，那更是晚起的礼貌见解。在书法中，
从章草到大草小草，都以用笔精熟变化为主。由于精于用
笔，所以运用之际，轻重变化大，能使人觉有龙蛇飞舞、
波涛起伏的美感。在变化之中，字形以及点画必然也随之
改易一些。这正是人们觉得不识的原因了。然在此际，书
法无形中，分为两大流派：一为专供实用，一为专竞艺术。

专竞艺术则无"不识"的问题；专供实用则必然对于变化的草书发生问题。草书也自有草书的规律，书家的草书纵使变化出了格，也是从规律中来的。不能说不是错误，却不是乱画瞎涂，生翻硬造。许多人就是中了这个病，每个人都变为造字的圣人。你草你的，我草我的，这才弄得纷纭混淆，大家不识。关于这些，拟他日再略述之。这样的毛病，学字学了几步的人最易犯了。

以学书的艺术和技术论，草书是最高境界。因之学书者不能以草书胜人，终不为最卓绝的书家。但顾亭林的见解是不可忽略的。他虽然只从草书应世所可能发生的祸患立言，但却切实说中了社会上复杂的机心，和缘于草书所可能发生的危害。这对于那些"造字圣人"，的确是大声的警告。

王羲之曾到一个门生家里，见了一个新做的棐木几，非常滑净可爱。因而拿笔在几上写了一些字（因为滑与净两个条件，对写字是调和的）。门生见了喜出望外。把老师送走后，喜冲冲地跑回家，看到棐几上的羲之墨迹已经刮得无踪影。原来是他的父亲刮的，儿子只好闷气不言了。从各方面平衡地去思考，或许是王羲之错了吧。试请读者参之。

四　笔法、创新与好奇

学写字的人由近及远，由浅及深，所走的路程无非从笔法开始，或从字形开始。这两条路实际上还是一条路的两边，分不开的。不过笔法自昔皆流为秘传递相口授，因此未得传授者，摹习起来，只好从字形入手而已。总之，此两条路同是求一个最后结果：要把字写得美，最上的还要能透露出自己的胸襟。因此，妨碍这两条发展路程的都宜谨戒。

在学习时，只要认真用功，积力日久，纵使从字形入手也会渐渐体味到笔法。纵然遇到良师益友，知用笔之法，写字时不能无范本，则字形的结构亦自在其中。我是学习时首先注意笔法的；但不反对别人从字形入手，即因此故。

孙过庭云："初学分布，但求平正。既知平正，务追险绝。既能险绝，复归平正。"（图19）可见写字是要经过一段险绝之路的。但孙氏却又说："翰不虚动，下必有由。"又可见"险绝之路"是从"下必有由"来的，不是胡乱涂抹所能到的。因此，我们不赞成初学写字的朋友们染上"下必无由"的好奇恶习。

一则，字的美也如人的美。一个人身体健壮，颜色光

图 19　孙过庭《书谱》

润，眼明耳聪，举止安详，心思细密，智慧端敏，乃是美的标准。断无将背上割去一块肉，移植在右腮上，或是刺瞎一只眼珠，而改镶一大块假钻石，就可以算美的。我们把字写得希奇古怪，那就算美吗？那不是美；那是欺不了人而想以不用功的庸俗化方法来盗窃浮誉的丑行！

二则，自昔以来，不是没有能手好奇的，尤其明朝人，几乎每人都想创新体。此风直至明亡还有两个特出的人：一个是傅青主（山），一个是王觉斯（铎）。他二人都是笔法的书家，

天分高，笔法熟，却到晚节，写出一些怪草书来。字形由于点画及结构的过分缭绕夸张，弄得满纸阴阳怪气。他们已经不足取法了。后来的郑板桥（燮）更变本加厉，想以汉隶渗入欧阳询，弄得脱了形。同时所谓"扬州八怪"，画怪，字也怪的甚多。如金寿门（农）写的直不成字。清亡之后，乱七八糟，出了许多人。每下愈况，不欲多提了。

三则，说这些话的意思，不是说不要创造，而是不要硬造"怪胎"，更不要无志气怕用功，乱涂一些"天书"来吓人而已。因为无真本领而吓人是吓不倒的。"翰必有由"的本身就包孕了创造的。学写字的事，就是一种要费工夫的事。譬如冬天下种，一定要过年春天三四月方能发芽；有的多年生乔木往往要二年工夫，条件都具备了，方能萌动。若无耐心，便可不去学。因为不会写字不丢人。

此外尚有一些联带的意义，不想多说了。我想以前半的泛论，细思后半的三要点，已经很能说明不必好奇的道理了。惟恨自己学力至浅，尚乞通雅君子教之。

五　论长锋羊毫

"工欲善其事，必先利其器。"这是一句不易的名言。

就写字而论，应该够上如何条件的笔，方是利器呢？

在前几篇中已经论及。好笔须够尖、齐、圆、健四条件。健的条件不仅指选毫要精，并且兼及笔工手艺要强。其中要点，尤其在乎笔肚子要厚而有力。这样方可助长笔尖在纸上运行时的弹力，而使点画能如人意。当挥运一支好笔时，墨花泛彩，点画飞腾，如歌舞家的旋转变化应弦赴节，着实使人心胸舒畅。岂能不叫这种好笔是利器么？

但长锋羊毫却远非利器。

实际上，无论兔毫、羊毫皆可成为利器，惟独长锋羊毫的形式限定它不但不能成为利器，严格说来，直是不适用而已。其原因即是它的形式与写字的要求条件正好相反。

长锋羊毫由于笔毫过长，竟可以说是没有了肚子。这样就破坏了最重要的"健"字条件。运行时，即使十分小心也是拖踏缴绕，使书者用不上劲。再则吸墨量甚多，而因笔身瘦长，一经垂执，墨汁迅即泻下。除了故意要在生纸上出涨墨，无人愿用这种湮没锋棱不显笔法的笔。

为了减少这些不方便，用长锋羊毫的人，只好浸开笔毫尖端一小部分，约当全部笔毫五分之一或七分之一。但这样补救，无法维持长久。并且当最初只发一小截时，即已不便应用。最说不通的一点便是：既然实际只用一小截，那又何苦一定要将全毫搞得如此细长呢？

或问："你说得这样头头是道。长锋羊毫竟然如此一文不值么？何以当初会有此种笔的流行呢？"

答曰：这便是视笔法为秘传的恶果之一。在古代称笔法为"笔诀"，深闭固拒，不轻传人。学者只好暗中摸索，十九都走了弯路。且不说为了求笔诀，而盗挖人家的坟，世间所传颜鲁公"笔法十二意"，说到他得到张旭的笔法之难。米芾和赵孟頫都屡屡指摘长时期来书家不知笔法。乃至近世清代的书家一样不免。包世臣所记王鸿绪拿绳子吊在右腕上求悬臂，以及何绍基执起笔来把右腕向里弯，限其非悬不可。这种例子，举不胜举。有一班苦学书人，不知怎样方可悬腕，竟致思入歧途，将笔毫做得极长，限定手腕非提起不可。纵然因此遇到百种困难也苦写下去。长锋羊毫便是这样生出的。积非成是，相习成风。其中也有写出些成绩的。这亦如何绍基用回腕每次总要写出一身汗，却终于写成书家相同。但终究是不利的方法。使其得利器，知笔法，成就岂不定然更快更大么？现在长锋羊毫已经没落，本不必专力辩正。但有些学书的人还不免染了此病。我在十五六岁时，也曾中毒。今发白身衰，将吃过亏的往事及思索所得的解答写出来，使有志学书者不再吃亏，或不无小补。

六　不必多藏好笔

有句老话"新茶旧酒"。意思是说茶要本年新摘的才香，酒要陈年老窖的才醇。在文房中，笔与砚的对比，恰好和茶与酒相似。笔是新的方能更尽其长。

绝大多数的笔都是兽毛作的。笔工选毫制笔，经过种种手续，方能装入笔管成为一支全笔。最后还要用适当的水胶，将笔毫从散开的刷子形状，黏固成为圆锥形状。毫与胶二者皆是容易生虫的，为时过久而不启用，必然生虫。这种虫真是笔的死敌，单在笔毫要害处横啮穿过，使得圆锥生出许多小孔，一入水中，胶解开后，全落下短毛，于是笔就不能用了。这即是笔不要旧的最大理由。

但是未尝无防虫的方法。苏东坡传有护笔防蛀的药单。最简便的是将笔用水浸开，干后，蘸墨顺成原形。也有用硫黄水浸透干后收起的。近年则有些曾以"六六六"药粉洒在笔间的。但"六六六"之类毒性太烈，于人呼吸有妨。又有用烟叶包笔去蛀的，我曾试过。不到几个月，其中生虫至为茁壮活泼；天地生机无往不在，断非人力所可久遏。并且以生物的毛制成的笔，其最要目的系取其有最微妙的弹性幅度。日子久了，纵不生蛀，弹性也必渐减退。

有少数的人爱藏古笔（例如已故寿石工君爱藏墨，间亦藏名人所用的笔），皆不是为了使用，只不过作为文人一时清玩而已。这与写字无预。有些博物馆中也陈列一些古代的笔，这也只是让人看到文化演进的实物（如西汉居延笔及湖南左家公山出土的战国笔），徒存躯壳，无裨实用，学写字的人们可以缓缓再研究了。

因此，我们的结论是：不必多藏好笔。不过，手边应用的笔总要准备几支。尤其硬毫很贵，蛀了之后，使人弃之不忍，用之不适。惆怅悔恨无以过之。这又何必多藏，自寻烦恼呢？同时，我们须学会硬毫、羊毫都能用的本领，免得万一有缺时，措手不及，因无笔而废写。

最后略及所谓好笔的标准，无非尖、齐、圆、健四个条件。

笔毫浸墨收敛时，顶头非常尖锐。笔毫被挤理平之时，笔尖悉齐如一条横线。笔毫蘸水或墨，一经提起悬下，笔身浑圆。笔身中段如人之腰，必须有力。在执笔者提按之时，方能因应无穷，发挥弹性的机巧；此乃所谓"万毫齐力"。而作成这样一支好笔，非妙手的笔工不可。若过了这一段得力之时，也如人一样，盛壮坐废，则衰老之际"驽马先之"了。这即前段文字所说弹性减退，亦如生蛀一般可惜。

大凡好写字的人未有不爱好笔的。爱了则不免贪求，亦如烈士爱宝剑，佳人爱红粉，贪求之后，继以秘藏，终于废坏！我自己即曾吃过不少这样的"哑巴黄莲"，故诚恳说出，以免年轻的朋友再走弯路。

七　描字、补笔等等

有人说："豁拳、打乒乓、音乐中的独奏、杂技表演、外科开刀以及写字等等，都是手动作中最难的事。"这句话有意义、有趣。因为做这些事，每次连续动作时间，速如飞电，间不容发，要求最高程度的醇熟功夫。尤其写草书，硬是纸墨一接触，笔毫一动，不容再改，非将功夫练得醇熟不可。其消极方面的意义即为写字是写，决不是描。所谓描字，乃是把字形写成后，又在其点画上用笔描来描去，意思想描得"更好"之谓。试想我们拉胡琴或小提琴，在每一小节奏中的任何音符上拉了一次又一次，然后再接下去一次又一次，那还成个什么悦耳曲调！

细想描字的内在原因，还不仅仅在求"更好"而已。只要用心练习，虽然"上游无止境"，必定逐渐进步，以至于成，而决不是以描成家的。内在原因还是在既懒不用功，畏难不进，再加好名好利，欺己欺人的卑劣思想作怪

而已。作怪既久，见怪不怪，习惯顽固，下笔便描。自己固成不治之疾，后生从而受病不知。因此凡有志学书的朋友，首先要立志戒绝此种不良习惯。一个人不会写好字，不丑；描头画脚冒充写字，真丑！

但，"补笔"却是完全另外一回事。那是容许的（有时竟或是必要的）。所谓补笔乃是书家在已写成的书件中，看出某字某处下笔或收笔处，笔锋还未十分餍足（注意"十分"二字），锋芒尚未跳跃入神，因而就其笔势补上一小笔，使之精神增强姿态增胜之谓。这在细看草书真迹，尤可证明（碑碣中刻错了的字，往往即铲去，仍在铲处另刻一次。因之在墨本中很模糊。法帖则在以前多属传摹转刻，此等细处已不能刻出）。试举孙过庭《书谱叙》为例："钟当抗行"的"当"字，其上横画起处补了一个小钩形。"胜母之里"的"母"字中间一长横收笔尽头，补一三角形。"是知逸少之比钟张"的"逸"字最后一波尽头，补一三角形，没有合上原波，尤为明显。"翰不虚动"的"动"字横画左、下笔处补一小三角钩形，比之前述"当"字殆同一律。"翰牍仍存"的"牍"字木旁上横画在下笔处补了一笔，与原横画相连浑成，极富顿挫之趣，如一笔提按而出，非谛玩不辨。"兰亭集序"的"兰"字草头，因下笔轻了

些，与下半重笔不称，乃连补两细笔，与下调和，俨如飞白。（图20）若此之类举不胜举。其间有一共同特色，即是光明磊落地、大胆地补，而不是遮遮掩掩地、唯恐人知地描。因为写字毕竟是手的动作，而不是机器动作。偶然小小不到，在写成之后自己检查时，补上一二，也是事理的自然。有些地方甚至因病生妍。但补笔却只能被容许，而不宜被提倡而已。

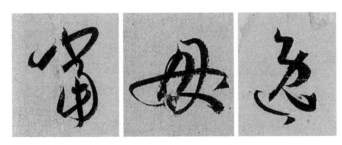

图20-1　孙过庭《书谱叙》"当""母""逸"字

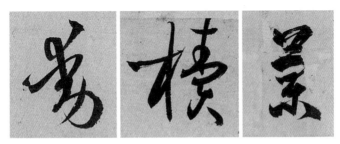

图20-2　孙过庭《书谱叙》"动""楑""兰"字

　　此外，尚有改写。改写者，写错了字改正之谓。我们现在改字，是将就原写错的字中之笔画修改，改成以后勉强可识，原字既不可见，改本又很难成字形。古书家改字则是在原错的字上，用重笔另写，笔画壮大盖住原字。如《兰亭叙》"向之"二字，及最后重笔的"文"字盖住原来的"作"字之类。（图21）关于这一些，以后有机会再细论。

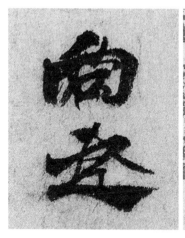

图 21-1
褚摹《兰亭序》"向之"二字

图 21-2
褚摹《兰亭序》"文"字

八　砚

爱写字的人都爱砚、爱笔、爱纸和墨。这是可以理解的；但很多人却爱砚及墨与纸成癖，轻重往往倒置，贤者不免。

远的如宋朝人爱墨爱纸故事很多，姑不具论。只就较近代爱砚故事言之，清乾嘉时纪昀（晓岚）及刘墉（石庵）爱砚是著名的。他们贪多务得，互相夸耀。又如焦循（里堂），虽非书家，却也同有砚癖。晚清翁同龢（叔平）好砚，他的砚都放在竹榻下，犹如城垣。夏天他就在榻上睡，借石气以取凉！更晚一些的沈石友以藏砚出名。还有袁世凯的老搭档徐世昌，虽写不成字，却藏砚极多，家中还养了砚工，聚了石材专门制砚。

实际说来，一个写字的人不但不需要砚多，甚至不需要砚好。普通砚台一块决不至委屈了一个大书家。当然太粗的砚石，磨墨不细，写出字来，笔画无光彩，是要不得的。苏东坡所说"吾有一手而有二砚"的警语，足可玩味。总之，写字人要将字写好，不太坏的砚尽可满意。

关于品评砚石的著作很多。现在一般习惯总以端石与歙石并称，而端石尤贵。其间又有注重石质与注重刻工的

不同，有些人还注意收藏款识。当然实用方面还是以石质好些的歙砚为优。除端歙二处之外，许多地方的砚石都很好，如青州，如洮河，如苏州支硎山石质作砚，皆不低下。米芾曾经提到归州（即今之宜昌）石砚，说（石纹）有大海风涛之状。此种砚石今日几乎绝响。我曾经看到一方，果然很有趣。米芾谈砚，有一点是非常实际的。他说砚石为墨所磨容易疲滑，便不发墨了。疲滑了的砚石，磨处必然看得出有一层贼光；以手指按之，则觉其甚滑。这样的砚石磨了半天，还是一滩淡水，无甚墨色。往往写字的兴致为之冰消瓦解！这在端石中尤其易遇。凡遇此病，则可以头发一小团加少许清水，指按而磨之。头发虽不必过长，却也不要太短，总要长得可以搓成一小团子方可应用。按发磨砚，则渐渐磨出一些浑而白的汁来，头发则断成二三分长的小段。然后以清水涤之，必然贼光尽去，下墨畅适。此是秘要诀窍。我以前总是将疲了的砚石交与古玩店去医治。每次，他们口中总说，"讲交情，小意思不要钱，只给两元吧！"

　　写字的人对于砚台，最要勤洗。笔与砚二者皆好洁，每用后洗净，方能显光彩。明人王铎总是以一日专心临古，一日专写应酬屏卷之类。这样隔日更替，需要的墨量自不

相同，可以多用一二砚台或墨海之类，以期适应。砚不洗则砚中墨胶沉浮凝涸不一，必然使得墨色黯无精彩。

　　总之，用砚以适应自己的写字为第一义。偶然多藏一些，也为了储备，也为了观赏，随人喜乐，自可不必斤斤计较。若只是为了成为"藏砚家"，甚至紫檀盒子，古锦包袱，重重装裹，叠架连床，几年也不去看看，那便是"雅"得没有道理了。

九　涨墨

　　涨墨是字形中渗出笔画以外的墨沈。由于笔中所含的墨汁甚多，或笔画之间的距离较近，一些墨沈容易在其间渗出。其更大的原因则是纸与墨不相配合，以致如此。在熟纸上写字渗出墨沈，往往由于前二种原因；在生纸上，则往往由于后一种原因。生纸质松，蓄水量极小。笔一着纸，即渗出墨沈（所谓熟纸即纸张成形后，又经加工制过的；生纸则未）。

　　这种渗出的墨沈，使笔画不清，锋铩不显，本是写字中的失误、毛病。但在书史上还是有些书家有意作出这种形状来，一般称之为涨墨。这好像犀角中的"通"，瘿木中的"瘿"，因病成妍。在书家则以此为新面目，称为履

险如夷，因难见巧了。

　　不仅写字如此，中国画中，许多画家好用生纸，使得墨沈渗出，在其渗出的范围有远有近之中，露出浅深的墨彩，以增长画的生动气氛，而求其效果的更有情趣。尤其明代以后，释道济以下，更多相习成风。（图22）至于书

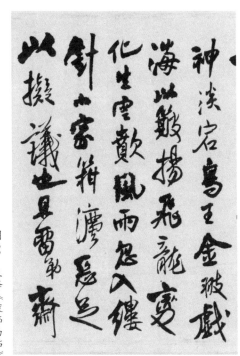

图22　王铎《跋韩马帖》

家，则以清代的包世臣为首，以致一些学"包派"的人们，几乎更以"不避涨墨"为包书派的特色。其中最后一位，恐怕要数康有为了。事实上他们不是"不避"涨墨，而是"提倡"涨墨的。这其中共同的一点即是用长锋笔，用生纸。长锋笔含墨特多，生纸蓄墨特少，求其不为涨墨而不可能。因此之故，当"包派"盛行之时，如若不会用生纸和长锋笔，几乎便被人笑为没有写字起码资格。同时还有一个间接影响，足以推波助澜。那便是学汉碑和北碑的风气与涨墨有些关联。无论汉碑北碑，都是有残缺的。其笔画最易与"石花"相连，而模糊不清（石花乃碑石残缺处）。有一些写字的人仅知在形状上摹仿，连石花和笔画也一并仿去，以为这样才"古"。不幸的是涨墨恰好供给了这种不正确的摹仿方法以方便。

　　画家用涨墨（或放宽名为涨色吧），是合理的，为的作画需要渲染（但如李伯时画马之类，则纯以"有起倒"的线索为主，渲染就破坏线条了）。写字则不许渲染。字的形体和精神全仗笔画（线条）表现。若涨墨臃肿，笔画湮渐，凭了一块黑墨团，从何表现字的精神和形体呢？其所以仗笔法表现的道理，正是由于写字完全运用笔法。笔法原极简单，而其变化则不可思议。各种形体俱由此出，

换言之各书家的特点和功夫高下俱由此出。无论北碑南帖均无例外。这种论证，尤其由于近年实物被发现日富，而愈加确定了。自来卓越的书家，真积力久，究竟坚固，从无靠涨墨的戏法，哗众取宠的。因此，涨墨的作风不足为训，而应以为戒。

十　《云峰山诗》与《瘗鹤铭》

《云峰山论经书诗》是郑道昭所写。这与《郑文公碑》及其他作品同为云峰山石刻中极著名的书迹。《郑文公》烜赫大名，无待称述。《论经书诗》字大于《郑文公碑》三倍（《郑碑》字仅及《论经书诗》四分之一），笔势方劲撑挺，有纵横高迈之致，较之《郑碑》冲穆温粹的气象，又自一格。（图23）

《瘗鹤铭》石在焦山，书者是谁，其说不一。有人说王羲之书，有人说陶贞白书，又有人说乃唐代顾况所书。此处不欲细考。《鹤铭》笔势富于骞举意趣。（图24）更因就石作字，字随石形凸凹而转（如其中"势"字下半的"力"字特别明显），故尤其飞舞回旋如鹤翅高翔。

此两种大字，一北一南，辉耀千古。一般评书者多谓足为方笔与圆笔的分别之例。在笔画的形态上说，这种说

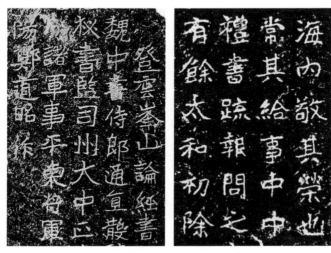

图23-1　郑道昭《论经书诗》　图23-2　《郑文公下碑》

法是对的。但方笔与圆笔只是笔画形态上有不同，而在用笔方法上并无二致。赵子昂云："结字因时相传，而用笔千古不易。"这是一句极有经验的老实话。在正确的用笔行动之下，其笔画某甲近方，某乙近圆，或同一人而此时近方，另一时近圆。这是我们常能觉知的。约略说来，手之使笔，不外提和按的行动。按时用力较重，使笔锋铺开更宽，易于出棱角的，则笔画成为方劲的形态。尤其在下笔处，转折处，作波、作戈等处，格外显著。反之，笔锋

图 24　《瘗鹤铭》

较为收敛，则易出圆浑的形态（若从广义言之，便称此为"外拓"与"内撅"的不同，也未尝不可吧）。从学书的实验上说，方笔圆笔皆是一法之运用。

即以《论经书诗》与《郑文公碑》比看。前者可谓方笔，后者却是圆笔；但其圆笔之中，又何尝无方劲之处呢？这

是同一人作两种形态之例。又如《论经书诗》为方笔，《瘗鹤铭》为圆笔；但《鹤铭》字形中，方笔正自不少。试举《鹤铭》的"禽"字与《论经书诗》中的"禽"字，其字形及用笔转折处全是方的。（图25）又如"丹阳""真逸"等字也是方劲的。（图26）这是南北二种书迹作一种形态之例。

　　试再观察自木简至六朝写经真迹，下而至于唐人法书及其所钩摹六朝书，皆能窥见笔法渊源一致的实证来。阮芸台强分南北书派的说法，实在是不必要的。

　　现在再回顾赵子昂的话，他说："书法以用笔为上，而结字亦须用功。"古今的字形确乎天天在变。这即是赵氏所说"结字因时相传"的事实。结字原无定法。同一个字，你写出来是这种结构，我写出来却是另一种结构。因此才能"百花齐放"。黄庭坚曾说"大字无过《瘗鹤铭》"。

图 25-1　　　　　　图 25-2
《瘗鹤铭》"禽"字　《论经书诗》"禽"字

图 26 《瘗鹤铭》『丹杨（阳）』二字

他即是从这里力学而掌握了《鹤铭》结字原则，而创出他的字体。这由于他发现了"辐射式"的结字原则。至于《论经书诗》则不是"辐射式"，而是"宝座式"。郑氏在此书中将每一个字向左右兼略及上下极力放宽，四边出棱，如一"宝座"，因而使人望之起纵横高迈之想，其气象是庄严雄骏的。此"辐射"及"宝座"的比喻是笔者杜撰的。幸大雅心知其意，不必过拘滞在字面上想。

十一 《兰亭》趣味

《兰亭》是王羲之生平得意书，出于醉笔，最富天真。（图27）历代学书者无不在此寻源取法，用下最大的功夫。为何本文只提"趣味"一端呢？这不是不主张用功，而是从临摹之外加一方法。

《兰亭》真迹据传早已被唐太宗拿去殉葬了。虽然更

图27　褚摹《兰亭序》

有温韬盗发之说，但到北宋已经只有拓本了。宋人对《兰亭》无不重视的，藏的刻的聚讼纷纭。所以《兰亭》唯一可学的路子没有了。黄庭坚学《兰亭》常为人所笑，说"不像"。黄却正以"像"为病。他是在笔法上学，又主张将著名法书张开来仔细观察玩索的。因之他所得的是笔法，至于字形他反不大留心。这就是他以"像"为病的理由。他有赞美杨凝式的诗云："世人竞学兰亭面，欲换凡骨无金丹。谁知洛阳杨风子，下笔便到乌丝阑！"乌丝阑是一种专为写字而织成的丝织品中的黑色直格子。如米芾的《蜀素帖》真迹，即是现在还存在的实物。他说那些摹头描脚的人们学《兰亭》，一辈子也寻不到换俗骨的金丹，不料杨凝式一写就入格了！这就是从笔法入门，而不甚重视字形的功效。笔法原极简单，但是必须心知其意，方能变化无穷。因此，我们不能不仔细用功临摹，在字中去求细处，如赵孟頫便是好榜样；却更须博览深尝各种兰亭的趣味，在字外去求大处，不但杨凝式、黄庭坚是好例，连赵孟頫同是好例〔赵临《兰亭》甚多，细处极精密，大处皆不拘束于所法的拓本（图28）〕。

为了在字外求《兰亭》趣味，除博览各种拓本及影印的摹本外（前辈云"《兰亭》无下拓"，每种皆有其可玩

永和九年歲在癸丑暮春之初會
于會稽山陰之蘭亭脩稧事
也羣賢畢至少長咸集此地
有峻領茂林脩竹又有清流激
湍暎帶左右引以為流觴曲水
列坐其次雖無絲竹管弦之
盛一觴一詠亦足以暢敘幽情
是日也天朗氣清惠風和暢仰
觀宇宙之大俯察品類之盛

图28　赵摹《兰亭序》

索的趣味），除张之于墙，陈之于案外，还须再进一步，讨究其由来以及有关王羲之种种事迹。这样趣味就更广大些。这种离开书法的间接趣味，对于书法助益极大，越是年深日久，越显其功。

姑举例言之。相传羊欣《笔阵图》曾经记载右军三十三书《兰亭》，三十七书《黄庭经》。（图29）这记载如若不误，取以与王死于升平五年，年五十九的记载考核其书学的进程，不是很有趣吗？又兰渚集录云：兰渚之会合四十二人。右军制为诗序，笔精墨妙，号为第一。后人诵其辞，玩其迹，拓其书，犹足以想其风流于千载。列传言右军自为之序。晋人谓之《临河序》，唐人称《兰亭诗序》，或言《兰亭记》，欧阳公云《修禊序》，蔡君谟云《曲水序》，东坡云《兰亭文》，山谷云《禊饮序》。古今雅俗俱称《兰亭》，至高宗所御宸翰题曰《禊帖》，于是《兰亭》有定名矣。这也是一种资料趣味，由此再进一步，我们从《兰亭》文辞中，推索王羲之当时的思想，以及他在实际政治上的主张，勘以他自己在行政工作上的事实，其中积极和消极两面都有很大不同。何以发生了这些矛盾？就不能不研究自刘曜、石勒以来到桓温、殷浩，甚至他自己和王述之间的种种大小历史背景。不如此，我们无从论世知人，自然

图 29　王羲之《黄庭经》

也不足以深知他书法风格的特点。苏轼自谓能了解晋人书中的萧散风味。我们相信他不会说诳。但了解"萧散"，并不专限于萧散的人，也许反而由于奔忙，才能了解萧散。这样思考，趣味的范围就大了，书法变成了被了解的一小部分了。因之其了解书法的程度也更深了。

总之，我们不反对临摹《兰亭》，虽然有人一辈子抱着《兰亭》不放，越写越坏。但却强调从字外去寻《兰亭》的大处高处，强调临摹之外，更加培养《兰亭》趣味。